世界の衣装

~Clothes~

⊁ CONTENTS ⊱

EUROPE · RUSSIA 3

AFRICA 83

ASIA · OCEANIA 109

AMERICA 155

INDEX 184

EUROPE・RUSSIA
ヨーロッパ・ロシア

Europe

Russia

Norway

Germany

Swiss

Germany

Germany

Swiss

Swiss

Germany

Germany

Germany

Croatia

Czech

Czech

Bulgaria

Czech

Czech

Slovak

Czech

Czech

Slovak

Poland

Czech

Czech

Czech

Hungary

Czech

Bulgaria

Bulgaria

Bulgaria

Bulgaria

Croatia

Hungary

Belarus

Slovak

Belarus

Poland

Poland

Norway

Norway

Russia

Russia

Finland

Greenland (Denmark)

Sweden

The Netherlands

Estonia

France

The Netherlands

France

France

France

France

France

Spain

Spain

Italy

Italy

Greece

77

Italy

U.K.

U.K.

U.K.

AFRICA
✦ アフリカ ✦

Africa

Kenya

Kenya

Kenya

Ethiopia

Morocco

Ethiopia

Egypt

Djibouti

Ethiopia

Niger

Niger

Niger

Ghana

Morocco

Morocco

Burkina Faso

Ghana

Mali

Mali

Mali

South Africa

South Africa

South Africa

ASIA · OCEANIA
✢ アジア・オセアニア ✢

India

India

India

India

India

Cambodia

Sri Lanka

Turkey

Turkey

Saudi Arabia

Uzbekistan

Saudi Arabia

Iran

Myanmar

Nepal

Sri Lanka

India

Thailand

Thailand

Mongolia

Mongolia

Pakistan

Bhutan

Viet Nam

Myanmar

Viet Nam

Korea

Korea

Japan

Japan

China

China

China

China

China

147

China

China

Brunei

150

Philippines

Papua New Guinea

Papua New Guinea

Papua New Guinea

AMERICA
✣ アメリカ大陸 ✣

America

Canada

U.S.A.

U.S.A.

U.S.A.

Mexico

Mexico

Mexico

Mexico

Cuba

Cuba

El Salvador

Netherlands Antilles

Brazil

Brazil

Bolivia

Peru

Peru

Peru

Peru

Peru

Peru

Peru

Peru

Peru

Peru

Peru

Photographers INDEX

AGE FOTOSTOCK 99, 164, 179 / Alamy 9, 35, 118, 119, 134, 135, 136, 137, 161, 181 / Angelo Cavalli 171 / AP 6, 14, 17, 122, 123, 125, 133 / Aurora Photos 158 / Carol Beckwith, Angela Fisher 88, 90, 94, 95, 96, 97, 98, 101, 108 / ChinaFotoPress 148 / Dick Doughty 157 / Dorian Weber 8 / GAMMA 60 / HEMIS 52, 53, 78, 100, 105, 143, 145, 159, 162, 169 182 / J.KUBEC 26, 28, 29, 39, 47 / John Warburton-Lee 86, 87, 92, 102, 174, 178 / Jose Fuste Raga 107 / Lonely Planet Images 110, 113 / mauritius images 12 / Photoshot 54, 55 / Picture Finders 106 / Peter Sanders 120 / Prisma Bildagentur 51 / R.CREATION 142 / REUTERS 27, 46, 48, 79, 115, 117, 138, 166, 170 / REX FEATURES 18, 50, 112, 177 / Robert Harding 93, 124, 147 / SIME Sri 11, 72, 82, 89, 114, 126, 131, 167, 168, 180 / SuperStock 165 / UPI 144 / Steve Vidler 19, 71, 128, 129, 132, 139, 160 / 池田宏 57 / 伊藤町子 37 / 遠藤紀勝 13, 23, 67 / 鎌澤久也 146, 149 / 茅原田哲郎 130 / 白崎良明 175 / 首藤光一 140, 141 / 土屋守 80 / 富井義夫 84, 104, 176 / 中田昭 74, 75, 121 / 西端秀和 116 / 野町和嘉 91 / 芳賀日出男 4, 5, 16, 10, 21, 24, 31, 32, 33, 34, 43, 44, 45, 58, 62, 63, 70, 127, 150, 152, 153, 154, 172 / 芳賀杏子 156, 163 / 芳賀日向 151 / 芳賀八城 40, 64, 65, 66, 68, 76 / 藤倉明治 20, 22, 30, 36, 41, 42, 77 / 山崎正勝 56 / 若月伸一 59

p.4
ヴォス
ノルウェー

p.5
ヴォス
ノルウェー

p.6-7
オーストリア

p.8
オーストリア

p.9
バヴァリア
ドイツ

p.10
ソロトゥルン
スイス

p.11
バーデン・
ヴュルテンベルク
ドイツ

p.12
バヴァリア
ドイツ

p.13
ソロトゥルン
スイス

p.14-15
シュヴィーツ
スイス

p.16
ザルツブルク
オーストリア

p.17
パンシュヴィッツ
ドイツ

p.18
バヴァリア
ドイツ

p.19
バイエルン
ドイツ

p.20
カザンラク
ブルガリア

p.21
ザグレブ
クロアチア

p.22
モラヴィア
チェコ

p.23
モラヴィア
チェコ

p.24-25
インゾボ
ブルガリア

p.26
モラヴィア
チェコ

p.27
ブルノ
チェコ

p.28
スロバキア

p.29
スロバキア

p.30
モラヴィア
チェコ

185

p.31 モラヴィア **チェコ**	p.32 モラヴィア **チェコ**	p.33 **スロバキア**	p.34 **ポーランド**	p.35 **チェコ**	p.36 モラヴィア **チェコ**
p.37 ヴルチノフ **チェコ**	p.38 **ハンガリー**	p.39 ボヘミア **チェコ**	p.40 ガザンラク **ブルガリア**	p.41 ガザンラク **ブルガリア**	p.42 ガザンラク **ブルガリア**
p.43 カルロヴォ **ブルガリア**	p.44 **クロアチア**	p.45 カロチャ **ハンガリー**	p.46 ポゴスト **ベラルーシ**	p.47 **スロバキア**	p.48-49 ポゴスト **ベラルーシ**
p.50 クラクフ **ポーランド**	p.51 クラクフ **ポーランド**	p.52 カウトケイノ **ノルウェー**	p.53 カウトケイノ **ノルウェー**	p.54 コラ半島 **ロシア**	p.55 北シベリア **ロシア**

p.56 ロヴァニエミ **フィンランド**	p.57 ゴードハウン **グリーンランド（デンマーク）**	p.58 レクサンド **スウェーデン**	p.59 アルクマール **オランダ**	p.60-61 キヌフ島 **エストニア**	p.62 ブルターニュ **フランス**
p.63 **オランダ**	p.64 ブルターニュ **フランス**	p.65 コート・ダジュール **フランス**	p.66 アルザス **フランス**	p.67 ブルターニュ **フランス**	p.68-69 サント・マリー・ド・ラ・メール **フランス**
p.70 セビーヤ **スペイン**	p.71 アンダルシア **スペイン**	p.72-73 カンパーニア **イタリア**	p.74 サルデーニャ島 **イタリア**	p.75 サルデーニャ島 **イタリア**	p.76 アテネ **ギリシャ**
p.77 クレタ島 **ギリシャ**	p.78 サルデーニャ島 **イタリア**	p.79 ウインザー **英国**	p.80-81 ハイランズ **英国**	p.82 ハイランズ **英国**	p.84-85 マサイ族 **ケニア**

p.86 マサイ族 **ケニア**	p.87 マサイ族 **ケニア**	p.88 ハマル族 **エチオピア**	p.89 マラケシュ **モロッコ**	p.90 **エチオピア**	p.91 シナイ半島 **エジプト**	
p.92 タジュラ **ジブチ共和国**	p.93 ハマル族 **エチオピア**	p.94 ワーダベ族 **ニジェール**	p.95 ワーダベ族 **ニジェール**	p.96 ワーダベ族 **ニジェール**	p.97 クロボ族 **ガーナ**	
p.98 ハラティン族 **モロッコ**	p.99 メルズーガ **モロッコ**	p.100 **ブルキナファソ**	p.101 クロボ族 **ガーナ**	p.102-103 ジェンネ **マリ**	p.104 ジェンネ **マリ**	
p.105 **マリ**	p.106 ズールー族 **南アフリカ**	p.107 ズールー族 **南アフリカ**	p.108 ンデベレ族 **南アフリカ**	p.110-111 ジャイプール **インド**	p.112 ラジャスタン **インド**	

p.113
ジャイプール
インド

p.114
ジャイプール
インド

p.115
アムリトサル
インド

p.116
カンボジア

p.117
コロンボ
スリランカ

p.118
トルコ

p.119
イズミール
トルコ

p.120
ナジュラン
サウジアラビア

p.121
サマルカンド
ウズベキスタン

p.122
リヤド
サウジアラビア

p.123
アブヤーネ
イラン

p.124
マンダレー
ミャンマー

p.125
カトマンドゥ
ネパール

p.126
スリランカ

p.127
マニプル
インド

p.128
チェンマイ
タイ

p.129
チェンマイ
タイ

p.130
モンゴル

p.131
アルハンガイ
モンゴル

p.132
シンガポール

p.133
イスラマバード
パキスタン

p.134
ブータン

p.135
ベトナム

p.136
ミャンマー

189

p.137 ハノイ **ベトナム**	p.138 ソウル **韓国**	p.139 ソウル **韓国**	p.140 京都 **日本**	p.141 京都 **日本**	p.142 青海省 互助土族 **中国**
p.143 貴州省 苗族 **中国**	p.144 湖南省 トン族 **中国**	p.145 貴州省 苗族 **中国**	p.146 雲南省 苗族 **中国**	p.147 広西チワン族自治区 **中国**	p.148 貴州省 苗族 **中国**
p.149 貴州省 苗族 **中国**	p.150 イバン族 **ブルネイ**	p.151 ミンダナオ島 **フィリピン**	p.152 **パプアニューギニア**	p.153 **パプアニューギニア**	p.154 **パプアニューギニア**
p.156 カルガリー **カナダ**	p.157 ニューメキシコ **アメリカ合衆国**	p.158 コロラド **アメリカ合衆国**	p.159 アリゾナ **アメリカ合衆国**	p.160 オアハカ **メキシコ**	p.161 シナカンタン **メキシコ**

p.162
ユカタン
メキシコ

p.163
パパントラ
メキシコ

p.164
ハバナ
キューバ

p.165
キューバ

p.166
サンサルバドル
エルサルバドル

p.167
オランダ領
アンティル

p.168
サルバドール
ブラジル

p.169
サルバドール
ブラジル

p.170
ボリビア

p.171
オリャンタイタンボ
ペルー

p.172-173
クスコ
ペルー

p.174
ラうヤ峠
ペルー

p.175
ララヤ峠
ペルー

p.176
クスコ
ペルー

p.177
ワンカヨ
ペルー

p.178
ペルー

p.179
ペルー

p.180
クスコ
ペルー

p.181
クスコ
ペルー

p.182-183
クスコ
ペルー

場所 / 国名

＊場所は、写真によって情報内容が違うため、分かる範囲内で詳しい情報を記載しております。そのため、エリア・都市・街・村または部族名など、表記が統一されておりませんので、ご了承下さい。

世界の衣装 ~Clothes~

2011年10月11日　初版第1刷発行
2012年10月7日　　　第3刷発行

写真　　　　株式会社　アフロ
　　　　　　株式会社　芳賀ライブラリー
レイアウト　公平恵美
編集　　　　高橋かおる

発行元　　　パイ インターナショナル
〒170-0005　東京都豊島区南大塚2-32-4
TEL：03-3944-3981　FAX：03-5395-4830
sales@pie.co.jp

印刷・製本　株式会社サンニチ印刷
制作協力　　PIE BOOKS

© 2011 AFLO / Haga library / PIE International / PIE BOOKS
ISBN978-4-7562-4150-4 C0072
Printed in Japan

本書の収録内容の無断転載・複写・複製等を禁じます。
ご注文、乱丁・落丁本の交換等に関するお問い合わせは、小社までご連絡ください。